화려한 장식 그림의 꽃 '화접도' 그리기

꽃과 나비

남 정 예 지음

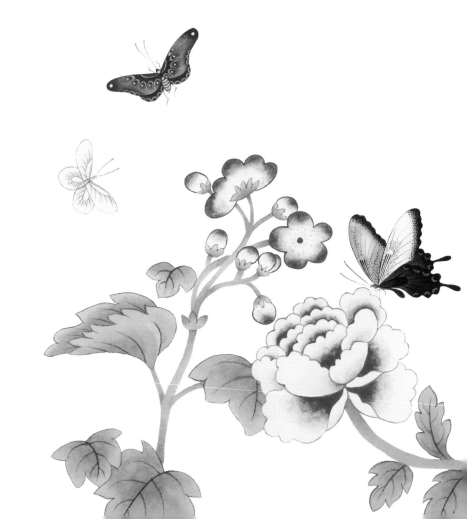

꽃과 나비에 소원을 담아…

민화는 주제와 연관성에 따라 여러 범주로 나뉜다. 민화에 등장하는 꽃은 40여 종 가까이 된다. 꽃은 단독으로 그려지기도 하지만 여러 가지 식물, 새나 곤충들이 함께 그려지기도 한다. 이런 그림은 화훼도, 화조도, 초충도라고 불리고 있다.

화접도(花蝶圖)는 '꽃과 나비'을 소재로 한 그림이다. 꽃과 나비는 화려한 장식미를 지녀 많은 사람들에게 사랑을 받는다. 선명한 색으로 그려진 민화 속 꽃과 나비들은 부귀와 행복, 부부화합, 다산, 장수 등 인생의 행복을 기원하고 있다. 오래 살고 부귀를 누리고자하는 염원은 특별한 것이 아니라 누구에게나 공통된 소망일 것이다.

특히 나비는 기쁨과 부부의 금슬을 의미한다. 한문으로 나비를 뜻하는 '접(蝶)'자가 80세의 노인을 뜻하는 '질(耋)'자와 독음이 같아 장수를 의미하기도 한다. 장자가 꿈에 나비가 되어 꿈과 현실을 넘나드는 호접몽(胡蝶夢) 이야기는 우리에게 잘 알려져 있고, 조선시대에 나비를 가장 잘 그린 사람으로 화가 남계우(南啓宇, 1811~1888)가 유명하다. 그는 '남나비'란 별명이 붙을 정도로 나비를 섬세하고 사실적으로 그렸다고 한다.

나비는 화사한 채색과 치밀한 사실표현이 요구되는 그림이다. 하지만 민화 속 나비 그림은 복잡하지 않고 단순하게 구성되어 있다. 그래서 더 정겹고 현대적인 미감을 느끼게 한다. 꽃은 화려한 색채로 우리의 마음을 즐겁게 할 뿐 아니라 삶의 정취를 더욱 깊게 해준다. 더불어 생동감 있는 구도와 공간감까지 더해진 화접도를 바라보고 있으면 따뜻하고 평화로운 기운마저 느낄 수 있다.

기분이 우울하거나 시들해질 때 희망과 염원이 담긴 화접도를 그려 집안을 장식해보자. 꽃과 나비가 가진 생명력이나 밝은 색채를 통해서 미래를 꿈꾸고, 긍정적인 삶의 자세로 우리의 삶을 풍요롭게 만드는 소중한 경험이 될 것이다.

남정예

contents

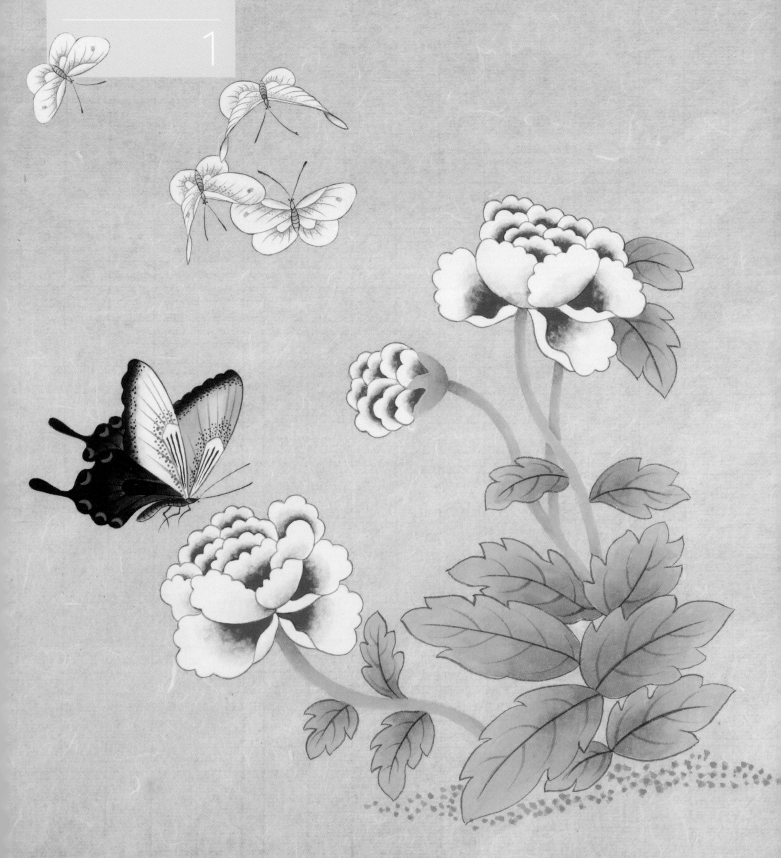

화접도
꽃과 나비

1

화접도(花蝶圖)는 꽃을 주제로 한 여러 그림 중 문자 그대로 '꽃과 나비'가 중심 소재를 이루고 있는 그림이다. 꽃 그림 자체가 민화의 화목 중 장식성이 가장 강한 그림이기도 하지만 그 중에서도 화접도는 신비로운 나비의 형태와 다양한 종류의 꽃이 조화를 이뤄 특유의 그윽한 정감과 아름다움을 자아내는 그림이다. 따라서 화접도를 그릴 때는 무엇보다 소재 자체를 섬세하면서도 부드럽고 가볍게 표현하는 것이 중요하다. 마치 꽃과 나비가 바람에 날리듯이. 이런 효과를 위해 이 그림에서는 꽃을 사실적으로 재현하기보다는 보다 세련되고 모던하게 단순화시키는 방법을 택했다. 특히 줄기는 먹으로 본을 뜨지 않고 바로 채색을 해서 좀 더 부드럽게 표현했다. 이때는 아교 포수를 먼저 하고 밑그림을 그려야 한다. 나비는 세심한 배색과 세필기법을 요하는 소재이므로 나비를 잘 그리기 위해서는 필력과 유연성을 기르는 것이 중요하다.

01 신문지 위에 한지를 놓고 치자와 커피를 섞은 아교물을 바른다. 이때 아교포수를 가운데서부터 밖으로 밀듯이 칠한다.

02 신문지로 눌러서 물기를 뺀다.

03 젖은 한지를 담요위에 놓고 말린다.

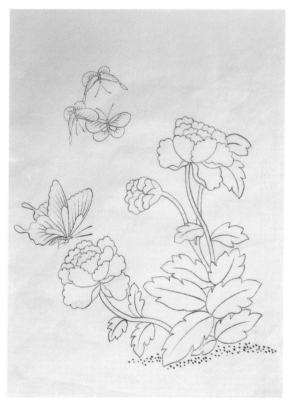

04 밑그림(초본)을 준비한다.

05 말린 한지를 다리미로 다린 후 밑그림 위에 올리고 위쪽에만 핀을 꽂는다.

06 본뜨기전에 줄기부터 고록청과 농약엽을 1:1로 섞고 호분을 약간 넣어 묽게 한 안료로 가볍게 칠한다.

07 꽃과 나비는 진한 먹에 물을 섞은 중간 농도의 먹으로 그린다.

08 잎은 진한 먹으로 그린다.

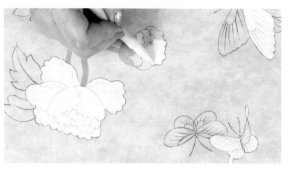

09 맨처음 꽃과 나비를 호분으로 가볍게 칠한다.

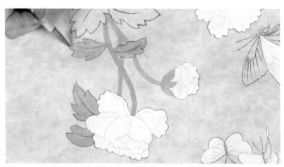

10 줄기와 같은 색(고록청+농약엽+호분)으로 잎을 칠한다.

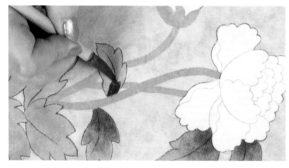

11 초에 먹을 조금 섞어서 잎을 바림한다.

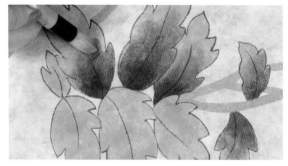

12 잎을 바림할 때 안에서 밖으로 부드럽게 펴듯 바른다.

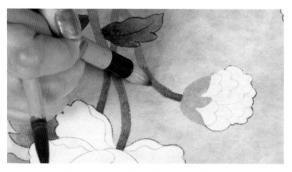

13 입체감이 생기도록 줄기에도 바림을 한다.

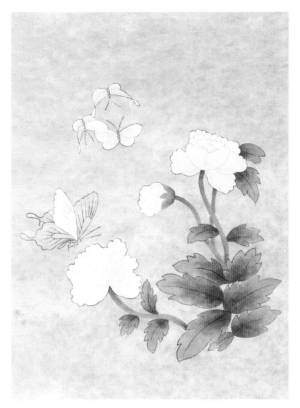

14 잎과 줄기의 바림이 완성된 모습

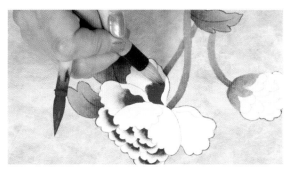

15 홍매에 호분을 조금 넣어 곱게 바림한다.

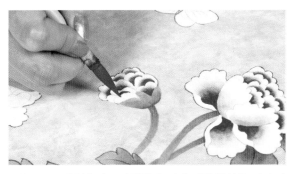

16 다른 꽃잎도 바림한다. 이때 바깥 꽃잎을 먼저 바림하고, 그 후에 안쪽 꽃을 바림한다.

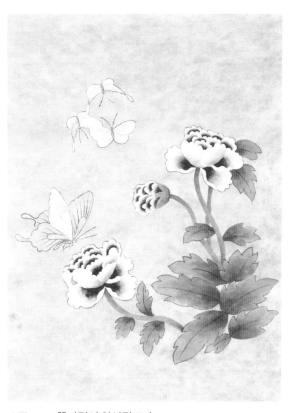

17 꽃바림이 완성된 모습

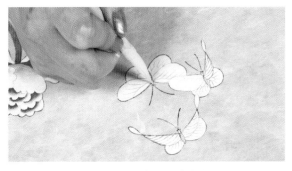

18 나비들의 몸통을 황으로 칠한다.

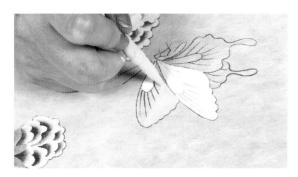

19 큰 나비의 왼쪽 날개를 황으로 칠한다.

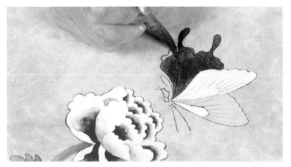

20　오른쪽 날개와 뒷날개는 적대자에 먹을 조금 넣고 연하게 칠한다.

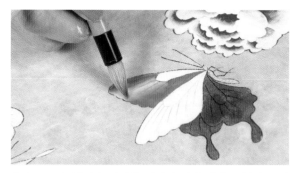

21　녹청과 농약엽을 섞어서 왼쪽 날개를 칠하고, 안쪽으로 바림한다.

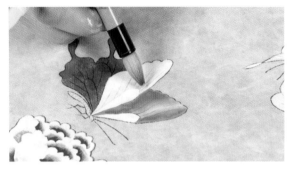

22　가운데 날개를 황으로 연하게 바림한다.

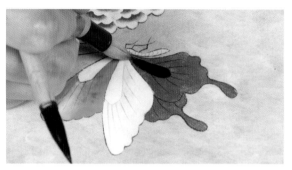

23　적대자에 먹을 많이 넣은 진한 갈색으로 큰 나비의 몸통을 바림한다.

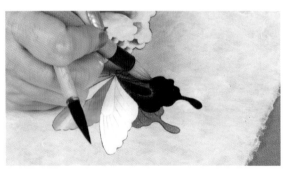

24　큰 나비 오른쪽 날개를 몸통과 같은 색으로 끝부터 안쪽으로 바림한다.

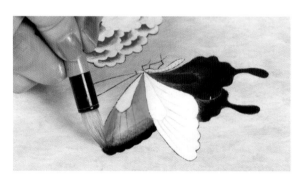

25　왼쪽 날개 끝을 진한 갈색으로 바림한다.

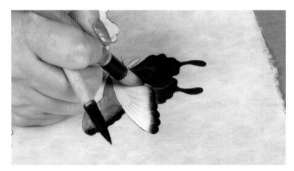

26　가운데 날개 끝을 진한 갈색으로 바림한다.

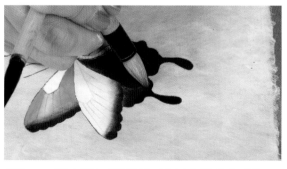

27　뒷날개도 진한 갈색으로 날개 끝에서 안쪽으로 바림한다.

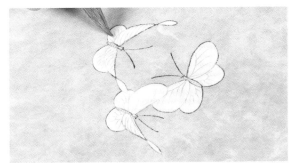

28 작은 나비의 아랫날개를 위쪽에서 아래쪽으로 황으로 가볍게 바림한다.

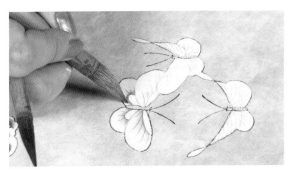

29 작은 나비의 날개 안쪽을 적대자로 묽게 칠한 후 바림한다.

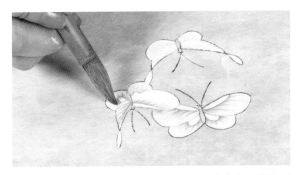

30 호분에 신교를 약간 섞어 작은 나비의 날개를 위에서 아래쪽으로 바림한다.

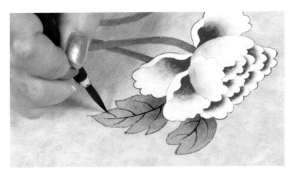

31 초에 먹을 조금 넣어서 잎사귀 겉라인은 그리지 않고 잎맥만 쳐준다.

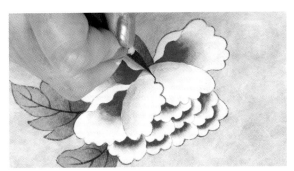

32 흐린 먹으로 꽃라인을 그린다.

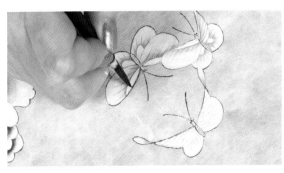

33 흐린 먹으로 나비 라인을 깨끗하게 다시 그린다.

34 흐린 먹으로 작은 나비 날개의 무늬를 칠한다.

35 황황토로 작은 나비 날개에 점을 찍는다.

36 황황토로 다른 나비에도 점을 찍는다.

37 신교에 호분을 조금 넣어 점을 찍는다.

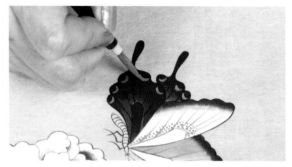

38 큰 나비의 가운데 날개에 황황토로 점을 찍고, 큰 나비 날개 오른쪽에 황황토로 초승달 모양의 무늬를 그린다.

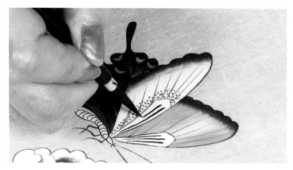

39 적대자에 먹을 섞은 진한갈색으로 날개 안쪽에 선을 긋는다.

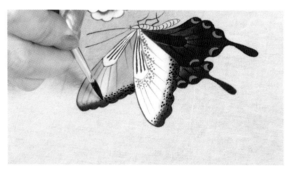

40 진한갈색으로 날개 끝자락에 점을 찍는다.

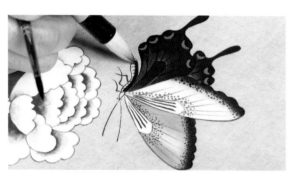

41 진한갈색으로 나비몸통을 칠한 후 바림한다.

42 적대자로 작은 나비의 머리와 몸통을 칠한 후 바림한다.

43 마지막으로 고록청에 호분을 약간 섞어 잎사귀 부근에 점을 찍는다.

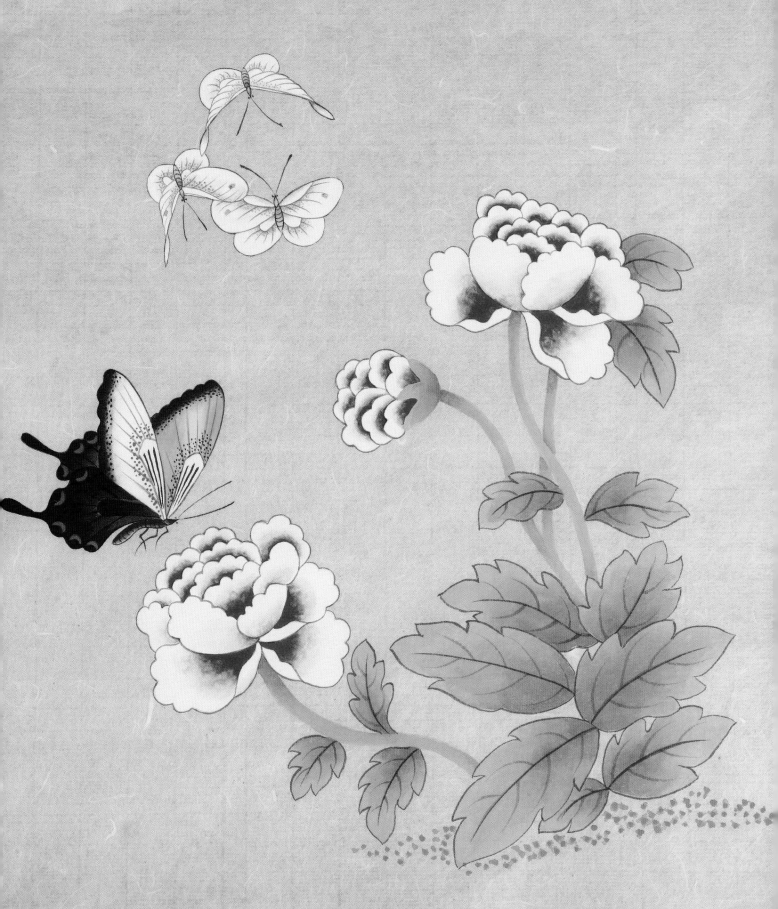

화접도1 완성본

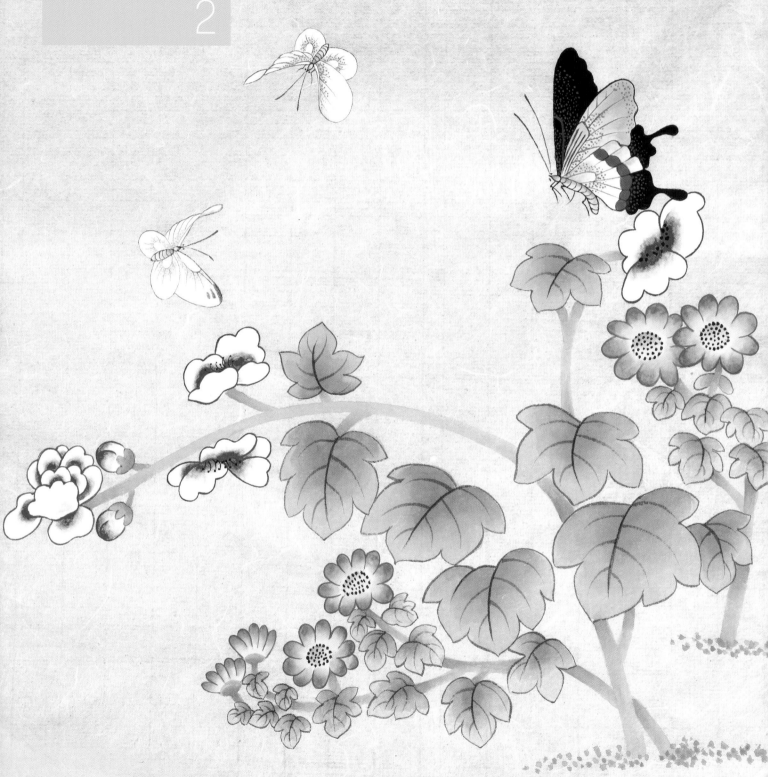

그림에 대한 현대인의 두드러지는 취향 중의 하나는 심플한 아름다움이다. 너무 복잡한 그림 보다는 간결하면서도 한 눈에 들어오는 임팩트가 있는 그림을 선호하는 것이다. 이런 관점에서 화접도를 생각한다면 너무 많은 꽃과 나비를 섬세하게 한 화면에 담아내려는 욕심보다는 생동감 있는 구도와 화려한 색채를 핵심으로 하는 감각적인 표현이 요구된다고 하겠다. 이 그림은 붉은 꽃과 푸른 꽃의 대비가 생동감을 느끼게 하도록 구상되었다. 또한 옛 민화를 단순히 재현한 그림이 아니라 도식화된 약식으로 변모된 그림이다. 따라서 간결하면서도 깨끗하게 그려서 현대인의 정갈한 생활공간에 포인트를 주는 장식화로서의 효과를 극대화하려고 했다. 이 그림 역시 아교포수를 먼저 하고 그 위에 줄기부터 채색하고 먹으로 본을 뜬 후 채색을 하도록 한다.

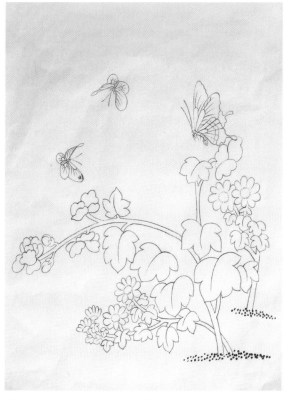

01 화접도 밑그림(초본)을 준비한다.

02 아교포수한 한지를 밑그림위에 올리고 위쪽에만 핀을 꼽는다. 가끔 그림이 이해되지 않을 때 한지를 들춰 밑그림을 보기 위해 아래쪽은 꼽지 않는다.

03 고록청과 농약엽을 1:1로 섞고 호분을 약간 넣어 묽게 하여 줄기부터 가볍게 칠한다. 이때 번지지않도록 아교물을 넉넉히 섞는다.

04 나비와 꽃은 진한 먹에 물을 섞은 중간 먹으로 그린다. 이때 나비는 되도록 가늘고 유연하게 그린다. 잎은 진한 먹으로 그린다.

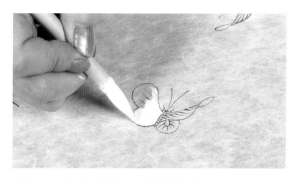

05 나비도 호분으로 가볍게 칠한다.

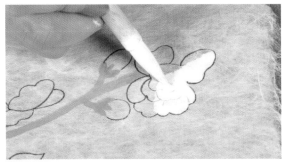

06 꽃도 호분으로 칠한다.

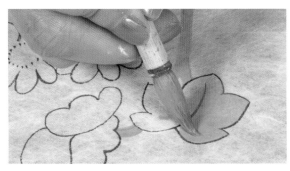

07 줄기를 칠했던 색으로 큰 잎을 칠한다.

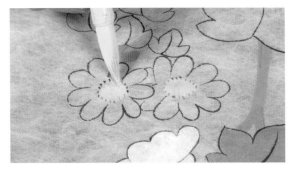

08 농황에 호분을 조금 섞어 국화 꽃잎 가운데를 칠한다.

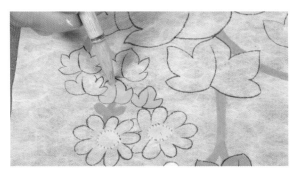

09 작은 잎은 줄기를 칠한 색에 등황을 갈아 넣어 조금 더 밝게 칠한다.

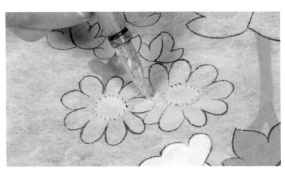

10 호분에 신교를 아주 조금만 넣어 국화 꽃잎을 연하게 칠한다.

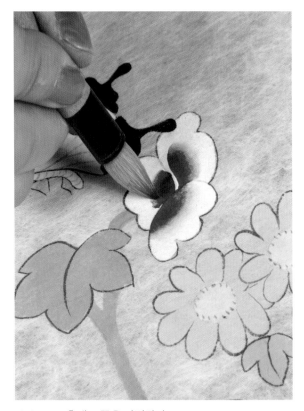

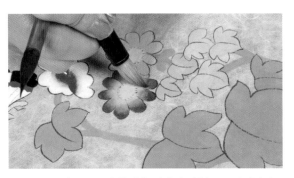

12 신교로 국화 꽃잎을 밖에서 안쪽으로 바림한다.

11 홍매로 꽃을 바림한다.

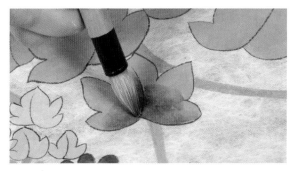

13 초에 먹을 조금 섞어 큰 잎을 바림한다.

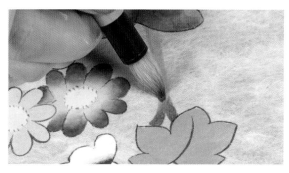

14 줄기도 잎과 같은 색으로 바림해 입체감을 살린다.

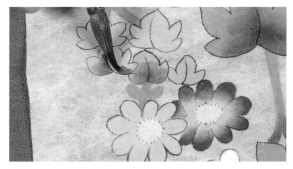

15 초에 녹청을 섞어 작은 잎을 바림한다

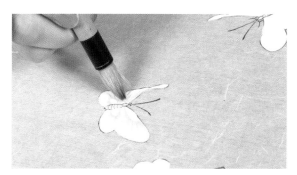

16 황에 호분을 조금 넣고 작은 나비를 칠한 후 날개를 가볍게 바림한다.

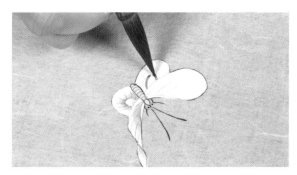

17 호분에 신교를 조금만 넣어 나비 날개를 연하게 바림한다.

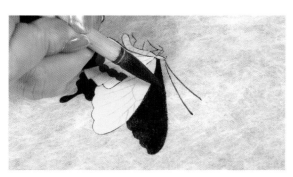

18 미감으로 앞날개와 뒷날개를 모두 칠한다.

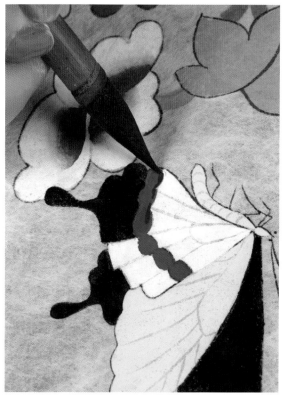

19 신교로 가운데 날개의 중간을 파랗게 칠한다.

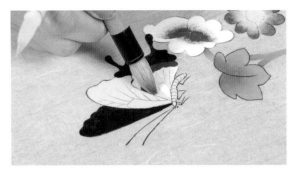

20 황에 호분을 넣어 가운데 날개를 칠하고 뒷날개 부분은 바깥쪽으로 바림한다.

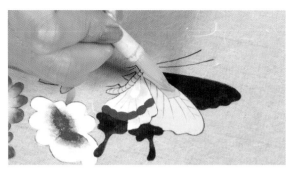

21 가운데 날개를 농황으로 바림한다.

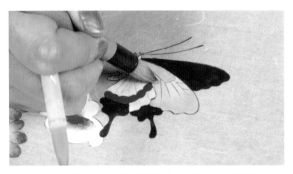

22 농황으로 날개 바깥쪽에서 안쪽으로 바림한다.

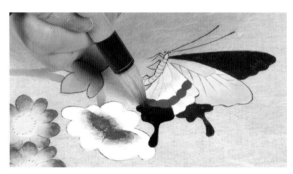

23 미감에 먹을 섞어 뒷날개를 바림한다.

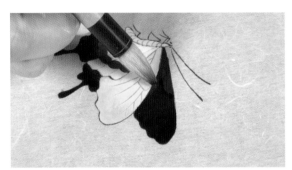

24 앞날개도 같은색으로 바림한다.

25 꽃잎 가운데를 황황토를 조금 칠하고 아래로 바림한다.

26 신교로 꽃라인을 가늘게 그린다.

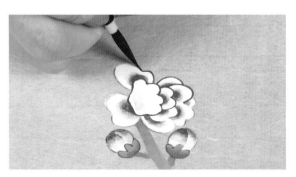

27 홍매로 꽃라인을 가늘고 유연하게 그린다.

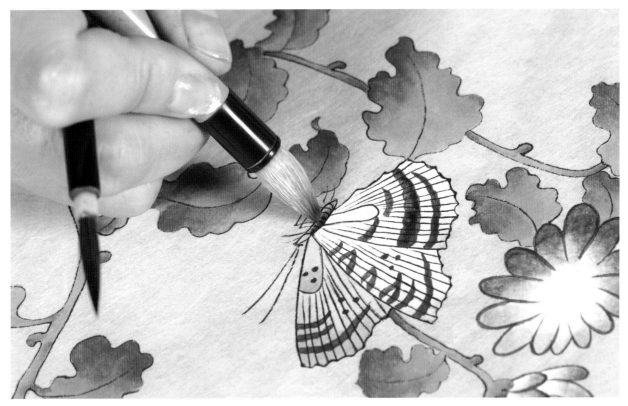

29 적대자에 먹을 조금 섞어 위에서 아래로 바림한다.

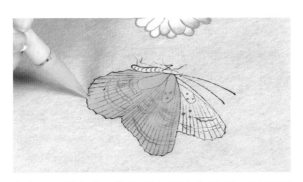

30 앞날개는 황에 호분, 뒷날개, 두개는 황황토에 호분을 조금넣어 칠한다.

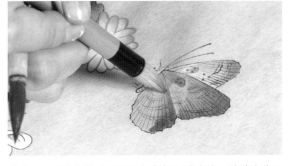

31 앞날개는 황주로 바림하고, 뒷날개는 적대자에 호분을 조금 섞어 바림한다.

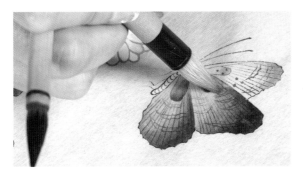

32 적대자에 먹을 섞어 몸과 날개를 바림하여 엑센트를 준다.

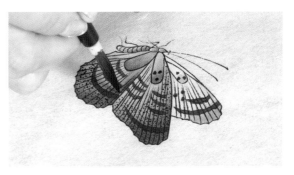

33 나비 라인을 먹으로 다시 그리고, 적대자에 먹을 섞어 무늬를 그린 후 점을 찍는다.

34 　날개는 호분으로 칠하고, 몸은 황에 호분을 조금 섞어 칠한다. 같은 색으로 날개를 바림한다.

35 　황에 황주를 섞어 바림한다.

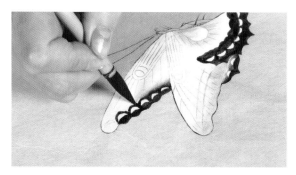

36 　미감에 먹을 섞어 무늬를 그리고, 무늬 주변을 바림한다.

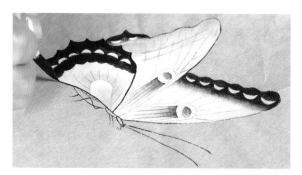

37 　먹으로 라인을 그린다.

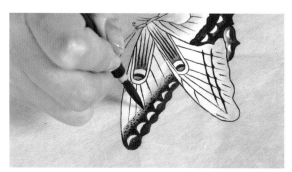

38 　미감에 먹을 섞어 가로 무늬를 그리고 점을 찍는다.

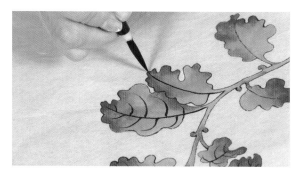

39 　먹에 초를 조금 섞어 국화 잎맥을 그린다. 잎라인은 그리지 않는다.

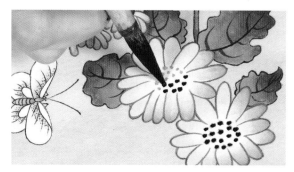

40 　적에 먹을 많이 넣어 국화 가운데에 점을 찍는다.

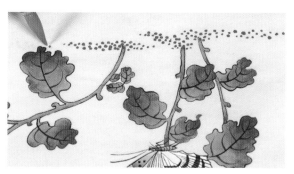

41 　줄기 시작부분에 고록청으로 풀점을 찍는다.

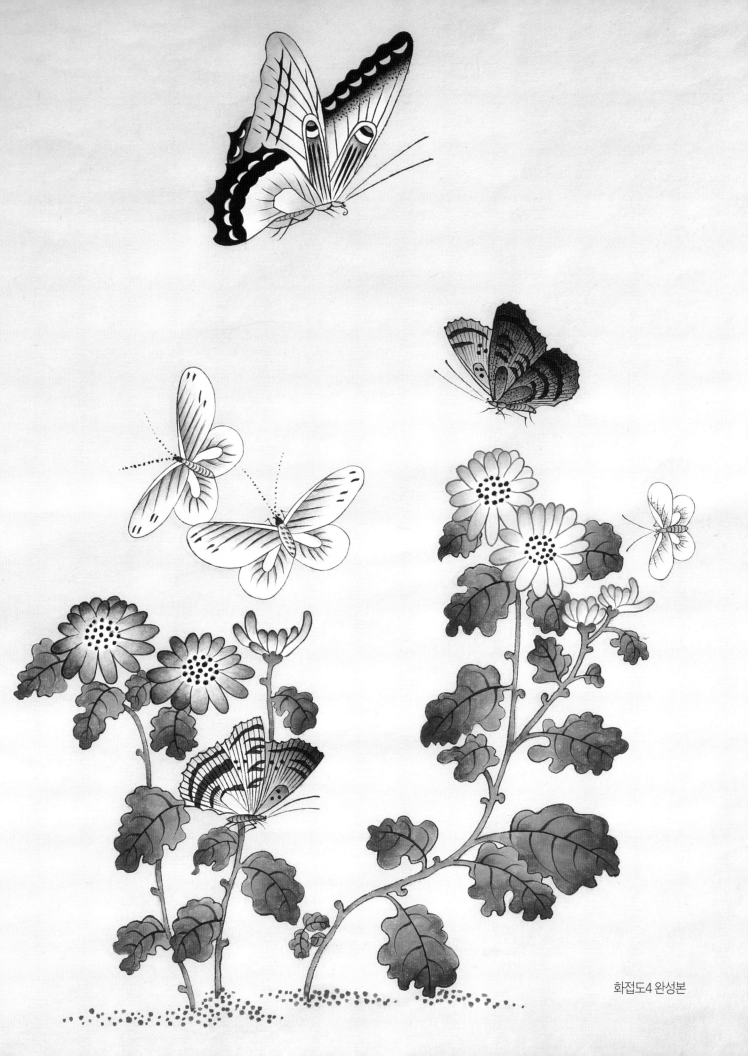

화접도4 완성본

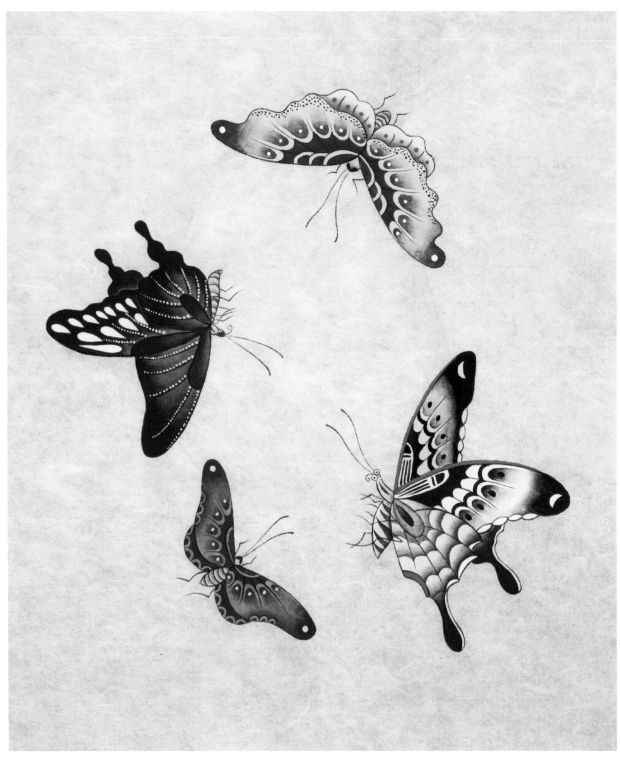

나비 4마리 완성본

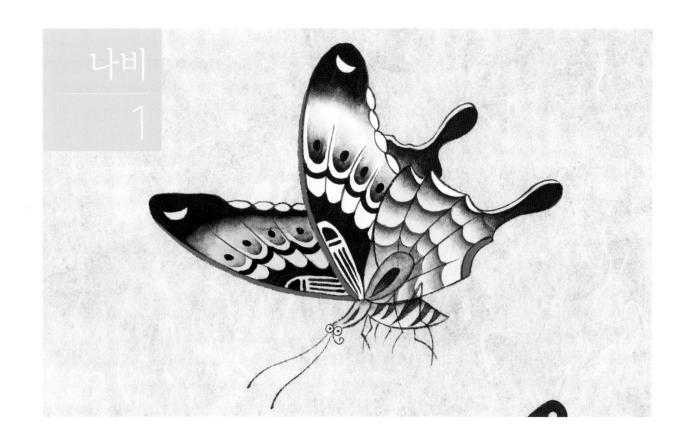

나비
1

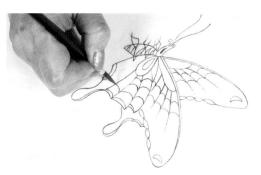

01 진한 먹으로 가늘고 섬세하게 밑그림을 그린후
아교포수를 한다.

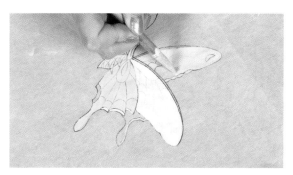

02 앞날개 전면은 호분에 군청을 아주 조금 섞어 칠
한다. 가운데 날개는 호분으로, 뒷날개와 몸통은
황으로 칠한다.

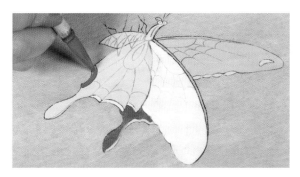

03 대자에 먹을 조금 섞어 뒷날개 끝을 칠한다.

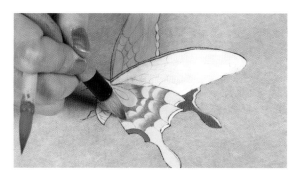

04 황주로 뒷날개 무늬를 가볍고 넓게 바림한다.

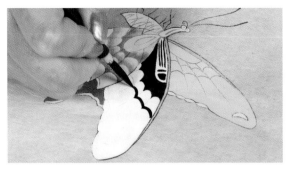

05 미감에 먹을 섞어서 가운데 날개의 무늬를 그린다.

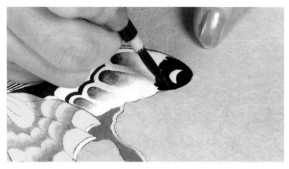

06 날개 윗쪽을 미간에 먹을 조금 섞어 넓게 칠하듯 바림한다.

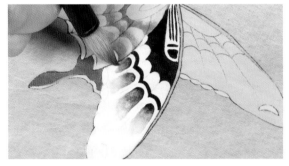

07 날개 바깥쪽을 타원형으로 연하게 바림한다.

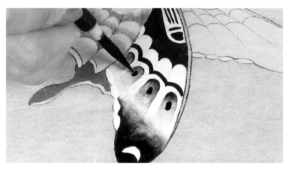

08 타원형으로 바림한 곳에 무늬를 찍는다.

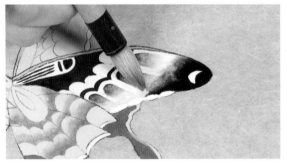

09 바깥쪽 일부분을 황으로 살짝 바림한다.

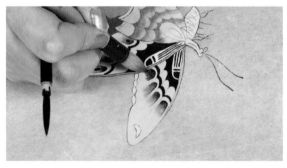

10 미감으로 앞날개의 무늬를 그린 후에 타원형으로 부드럽게 바림한다.

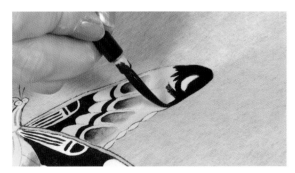

11 날개 끝자락도 미감으로 바림한다.

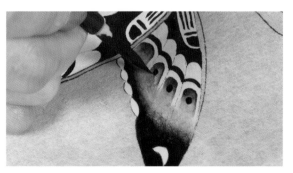

12 미감에 먹을 섞어서 날개 바깥쪽을 넓게 칠하듯 바림하고, 바림한 곳에 타원형으로 점을 찍는다.

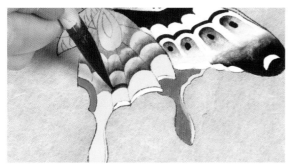

13　적대자에 먹을 섞어서 황주로 바림한 곳에 2차 바림을 한다. 이때 황주가 보이도록 짧게 바림한다.

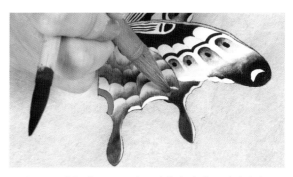

14　같은 색으로 꼬리도 위에서 아래로 바림한다.

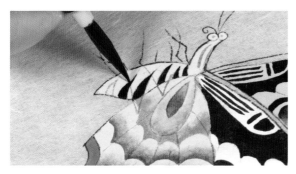

15　꼬리를 바림한 색에 먹을 조금 더 넣어 어두운 갈색을 만든 후 몸통의 무늬를 칠한다.

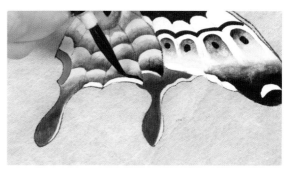

16　몸통 무늬를 칠한 색으로 뒷날개 끝자락을 칠한다.

17　같은 색으로 꼬리 끝을 한 번 더 바림하여 악센트를 준다.

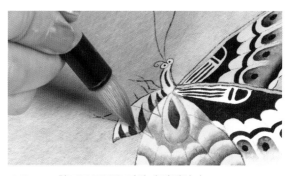

18　황주로 몸통을 연하게 바림한다.

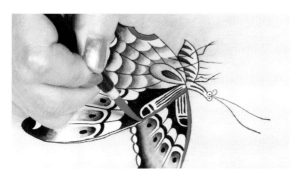

19　황주로 날개 끝의 라인을 진하게 그린다.

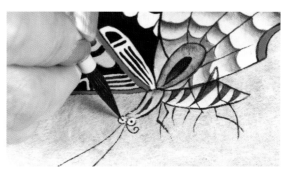

20　먹으로 가늘게 라인을 그리고 눈도 다시 찍어 완성한다.

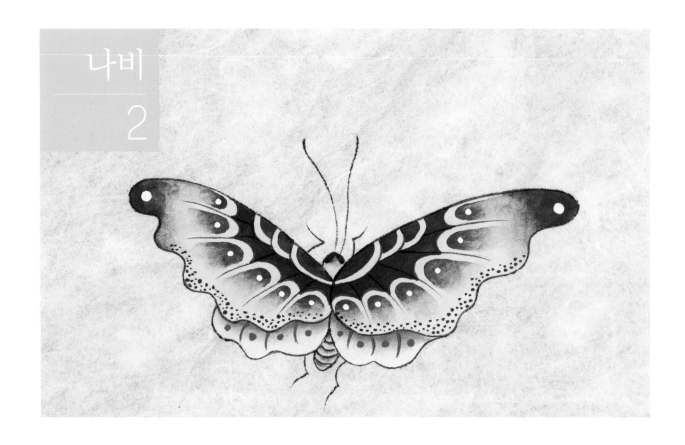

01 진한 먹으로 가늘고 섬세하게 밑그림을 그리고
아교포수해서 말린다.

02 황에 호분을 조금 섞어 머리와 날개 뒷부분을 칠
한다.

03 날개 윗부분은 호분에 군청을 아주 조금 섞어 흐
린 하늘색으로 칠한다.

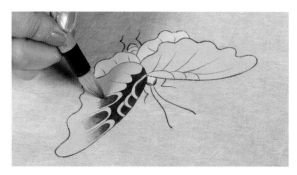

04 군청으로 무늬를 그리고 타원형으로 바림한다.

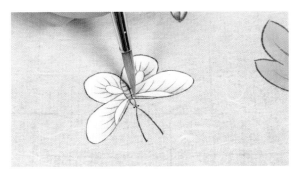

28 작은 나비의 날개는 신교에 호분을 섞어서 위에서 아래로 곱게 바림한다.

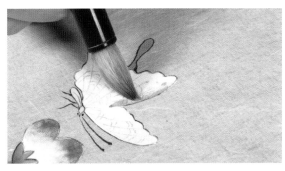

29 다른 나비의 날개도 신교에 호분을 섞어서 연하게 칠하고 바림한다.

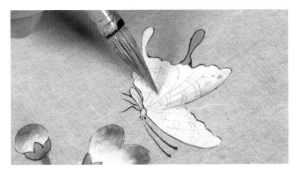

30 황에 호분을 섞어서 나비 날개를 아주 연하게 칠하고 바림한다.

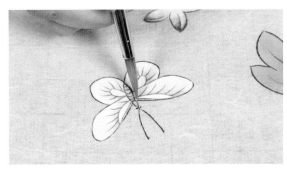

31 황황토로 나비 머리와 몸통을 위에서 아래로 칠하고 바림한다.

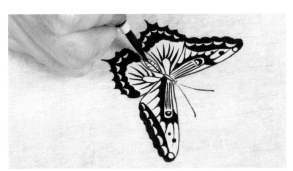

32 미감에 먹을 많이 넣어 만든 어두운 감청색으로 호랑나비 무늬를 그린다.

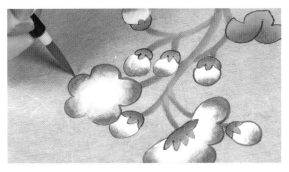

33 적에 홍매를 섞어서 꽃의 겉선을 가늘게 그린다.

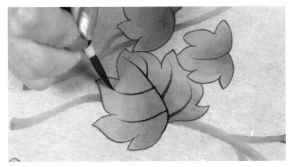

34 초에 먹을 조금 넣어서 잎맥을 그린다.

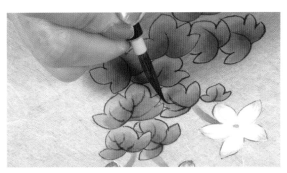

35 잎사귀 겉 라인은 그리지 않고 잎맥만 쳐준다.

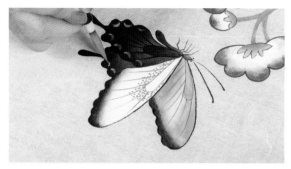

36 황황토로 나비 날개에 점을 찍고 초승달 모양으로 무늬를 그리고 가운데 날개에 점을 찍는다.

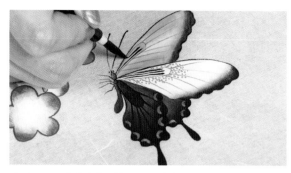

37 적대자에 먹을 조금 섞어 진한 갈색으로 날개 안쪽에 선을 긋는다.

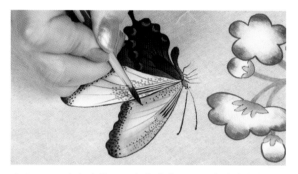

38 진한 갈색으로 나비 날개 끝부분과 앞날개에 점을 찍는다.

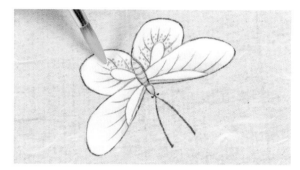

39 황황토로 작은 나비 아래 날개에 작게 점을 찍는다.

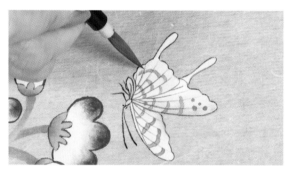

40 흐린 먹으로 점을 찍고 무늬를 그린다.

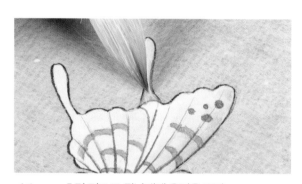

41 흐린 먹으로 뒷날개에 음영을 준다.

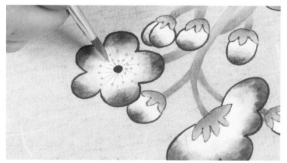

42 꽃선과 같은 적에 홍매를 섞은 색으로 가운데 점을 찍는다. 수술은 농황을 이용해 사방으로 퍼지듯 그려주고 점을 찍는다.

43 고록청에 호분을 조금 넣어서 바닥에 자연스럽게 점을 찍는다.

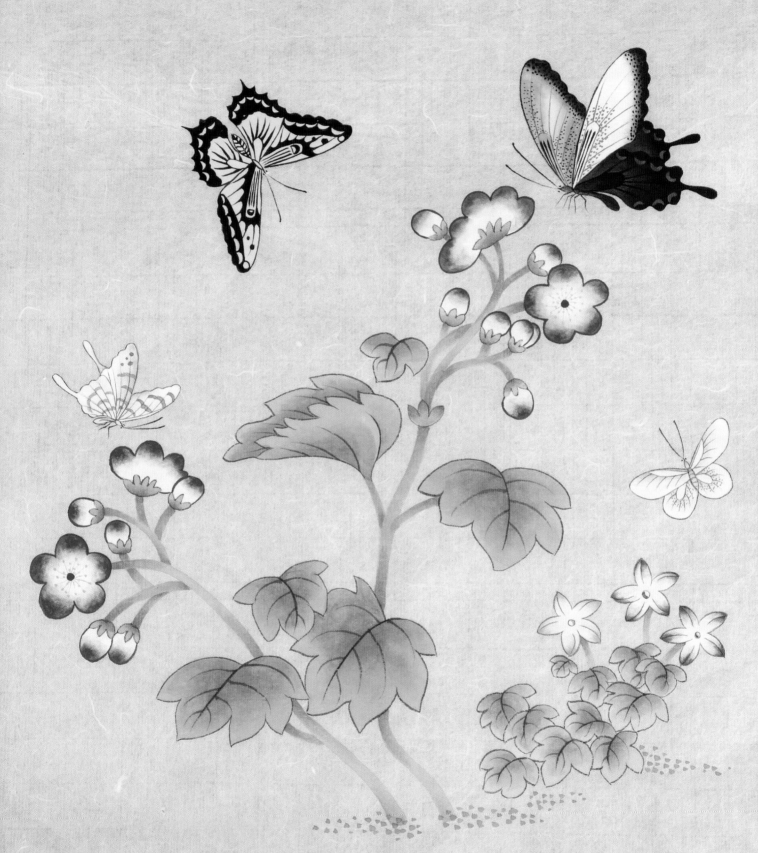

화접도3 완성본

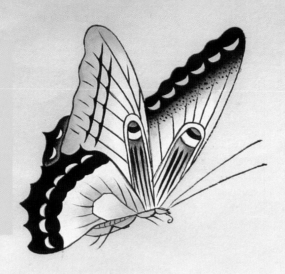

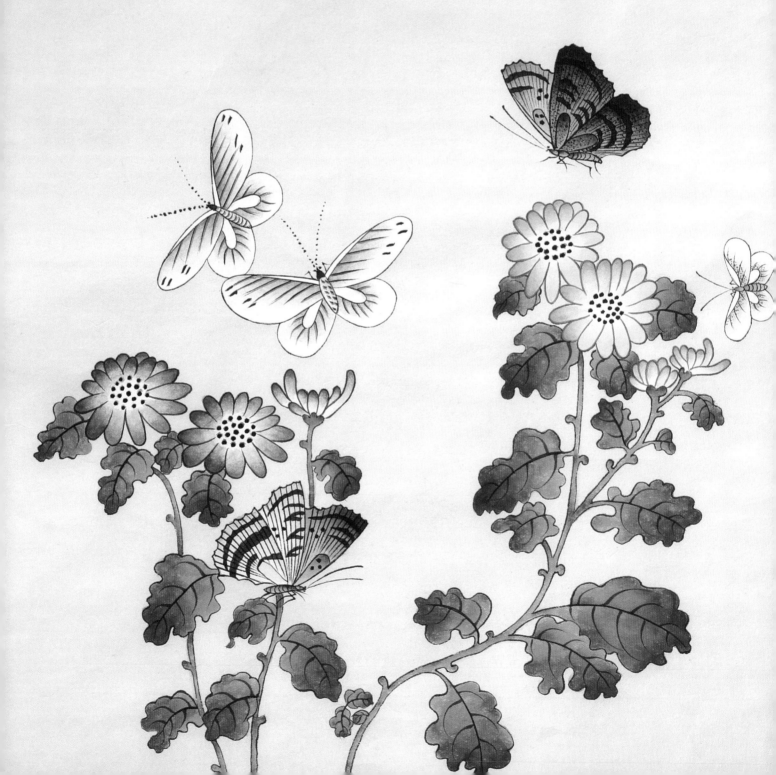

국화와 나비를 조화시킨 그림이다. 작은 국화 위에서 노니는 나비의 모습이 포근하면서도 훈훈한 정겨움을 느끼게 한다. 색의 대비를 통해 산뜻함을 느끼게 한 앞의 그림들과는 조금 다르게 이 그림에서는 색의 대비보다는 강렬하지 않고 비슷한 톤의 조화로 안정감을 주었다. 검은색과 노란색으로 처리된 큰 나비를 중앙 위 쪽에 배치해 악센트를 주고 그 밑에 꽃과 나비가 조화를 이루도록 배치했다. 이 그림은 줄기도 먹으로 그려야 하므로 밑 그림을 다 그린 후 아교포수를 한다. 국화잎은 꼬불꼬불하면서도 유연하게 그려준다. 잎바림도 정석대로 하지 말고 얼룩덜룩하게 자연스럽게 표현한다. 작은 국화와 나비는 섬세한 표현으로 깔끔하고 예쁘게 그려준다.

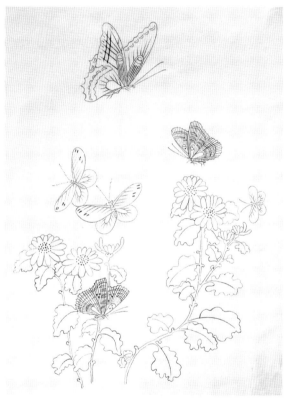

01 화접도 밑그림을 준비한다.

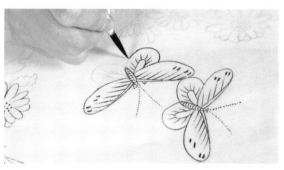

02 꽃은 진한 먹에 물을 섞어 중간 먹으로, 잎과 나비는 진한 먹으로 가늘고 유연하게 그린다.

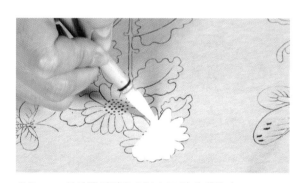

03 국화꽃 바탕은 호분으로 얇게 칠한다.

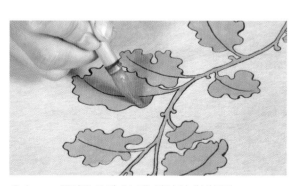

04 꽃잎은 초에 호분을 섞어 얇게 바른다.

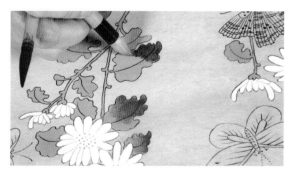

05 잎은 초에 먹을 약간 섞어 바깥에서 안으로 자연스럽게 바림한다.

29

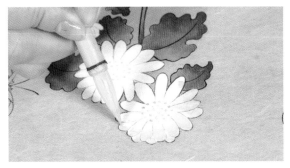

06 꽃잎은 황에 호분을 섞어 바깥에서 안으로 길게 바림한다.

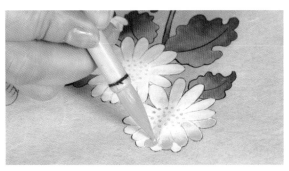

07 황으로 칠한 위에 농황과 황주를 섞어 꽃잎 끝부분에 바림한다.

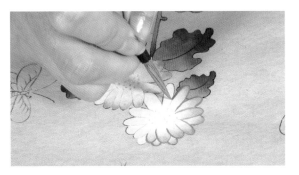

08 황주를 조금 더 넣어 꽃라인을 그린다.

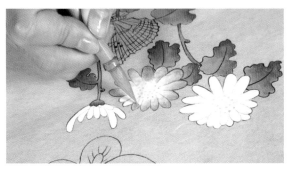

09 등자에 호분을 많이 섞어 흐린 보라색으로 바깥에서 안으로 칠하고 바림한다.

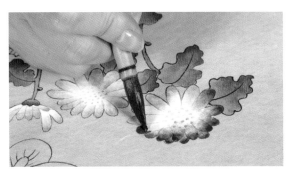

10 등자를 더 넣어 보라색으로 바림한다.

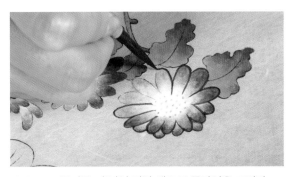

11 등자를 더 넣어 진한 색으로 꽃라인을 그린다.

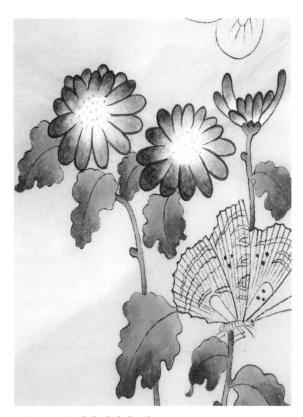

12 국화의 완성된 모습

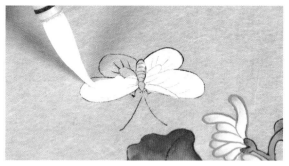

13 나비의 몸은 황색으로 칠하고, 날개는 호분으로 칠한다.

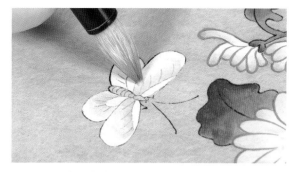

14 흰 바탕에 황과 호분을 조금 넣어 날개를 바림한 다.

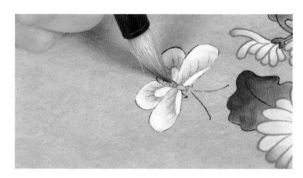

15 나비 몸도 황과 황주를 섞은 색으로 위에서 아래로 바림한다.

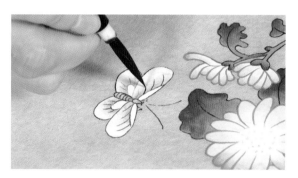

16 바림이 끝나면 먹으로 라인을 다시 그린다.

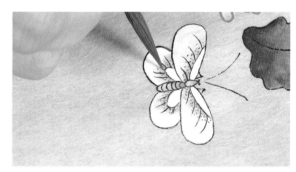

17 황주로 나비 몸에 점을 찍는다.

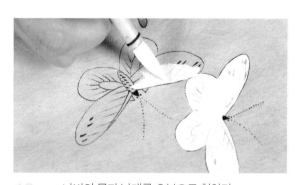

18 나비의 몸과 날개를 호분으로 칠한다.

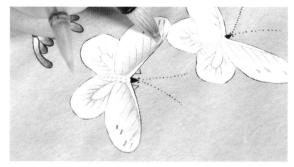

19 신교에 호분을 섞어 날개를 바림한다.

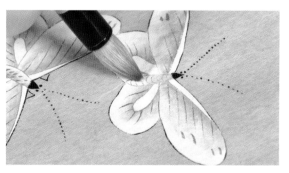

20 나비 몸도 같은 색으로 바림한다.

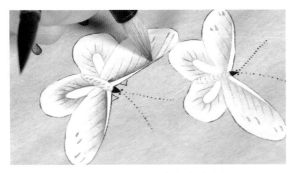

21 군청에 호분을 조금 섞어 바림한다.

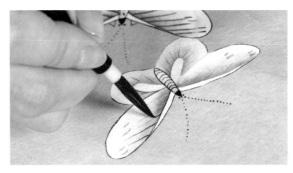

22 나비 윤곽선을 먹으로 다시 깨끗하게 그린다.

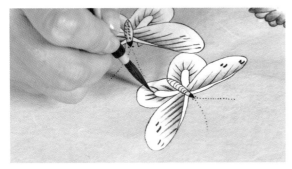

23 윤곽선에 군청을 조금 더 넣은 진한 청색으로 나비 라인 아래 바짝 붙여 따라 그린다.

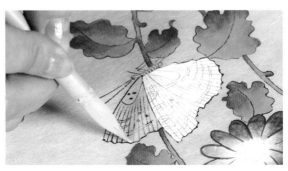

24 앞날개와 몸은 황에 호분, 뒷날개는 호분으로 칠한다.

25 뒷날개는 황으로 바림한다.

26 앞날개와 몸은 황주로 가볍게 바림하고 화으로 바림한 뒷날개에도 황주로 살짝 바림하여 엑센트를 준다.

27 먹으로 나비 몸의 라인을 다시 그린다.

28 적대자에 먹을 섞어 나비 몸의 무늬를 칠한다.

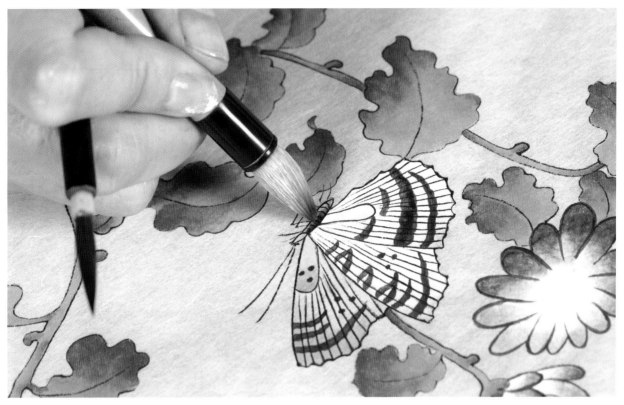

29 적대자에 먹을 조금 섞어 위에서 아래로 바림한다.

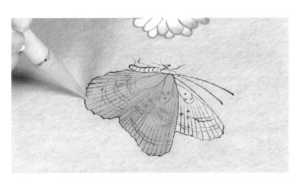

30 앞날개는 황에 호분, 뒷날개, 두개는 황황토에 호분을 조금넣어 칠한다.

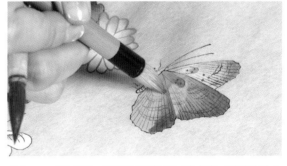

31 앞날개는 황주로 바림하고, 뒷날개는 적대자에 호분을 조금 섞어 바림한다.

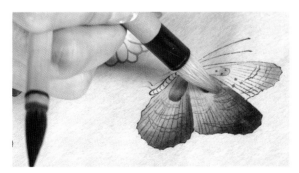

32 적대자에 먹을 섞어 몸과 날개를 바림하여 엑센트를 준다.

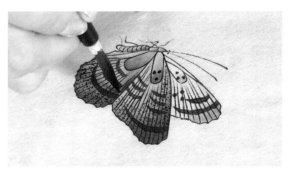

33 나비 라인을 먹으로 다시 그리고, 적대자에 먹을 섞어 무늬를 그린 후 점을 찍는다.

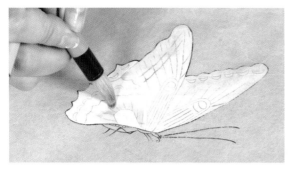

34 날개는 호분으로 칠하고, 몸은 황에 호분을 조금 섞어 칠한다. 같은 색으로 날개를 바림한다.

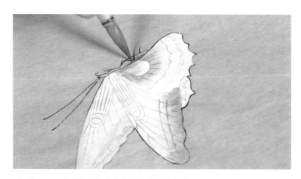

35 황에 황주를 섞어 바림한다.

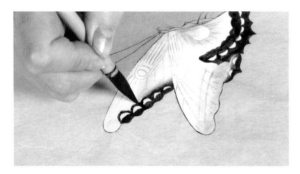

36 미감에 먹을 섞어 무늬를 그리고, 무늬 주변을 바림한다.

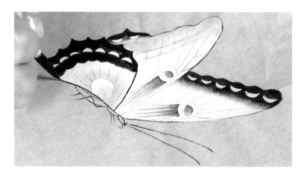

37 먹으로 라인을 그린다.

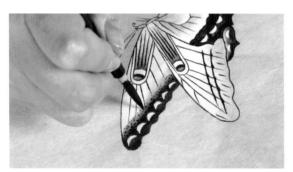

38 미감에 먹을 섞어 가로 무늬를 그리고 점을 찍는다.

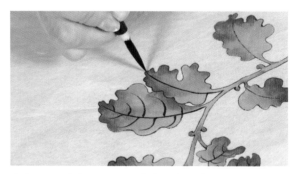

39 먹에 초를 조금 섞어 국화 잎맥을 그린다. 잎라인은 그리지 않는다.

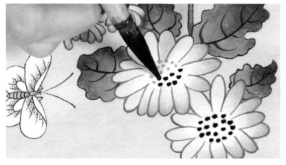

40 적에 먹을 많이 넣어 국화 가운데에 점을 찍는다.

41 줄기 시작부분에 고록청으로 풀점을 찍는다.

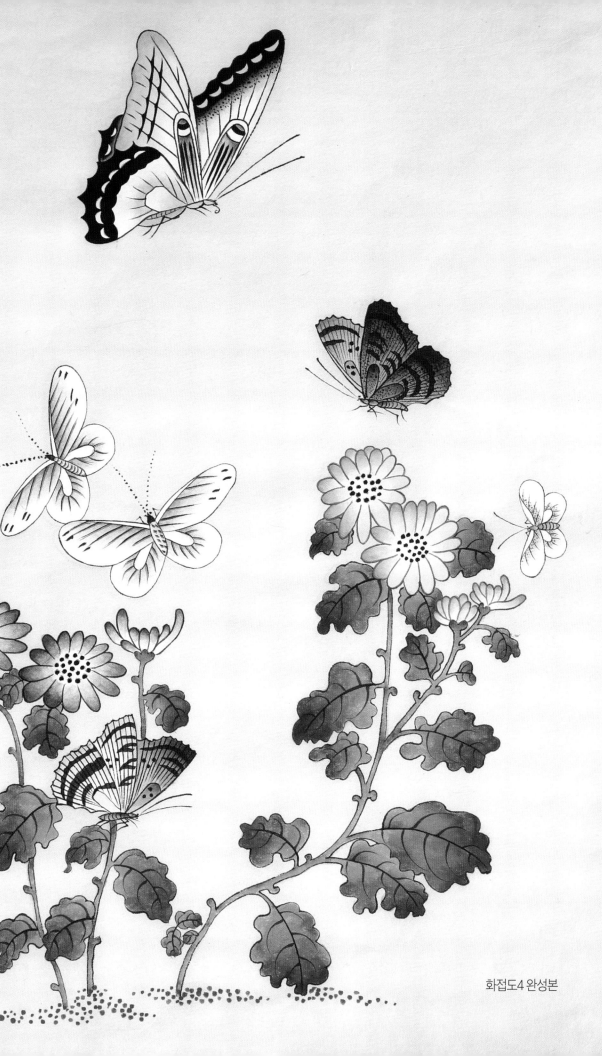

화접도4 완성본

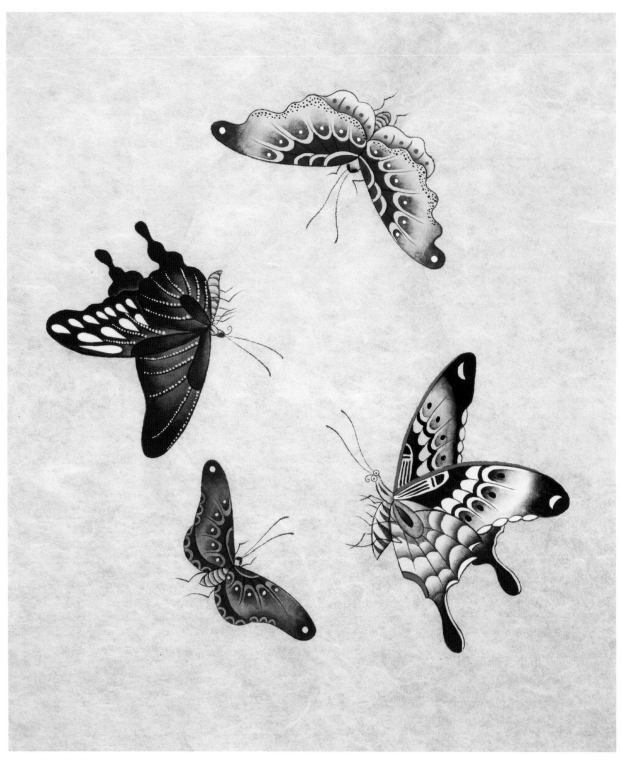

나비 4마리 완성본

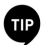

여러가지 나비의 바림을 배워본다.
다른 나비들도 보면 그릴 수 있도록
바림의 순서와 나비문양 그리는 법을 습득한다.
여러 나비그림들을 그릴때 도움이 되는데 주안점을 두었다.

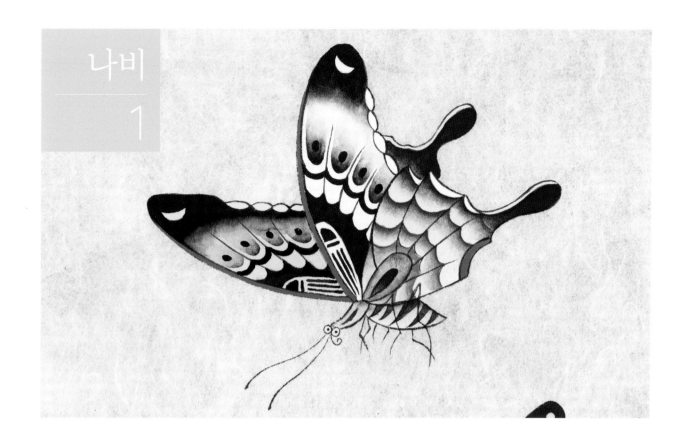

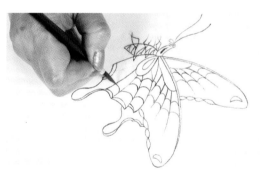

01 진한 먹으로 가늘고 섬세하게 밑그림을 그린후 아교포수를 한다.

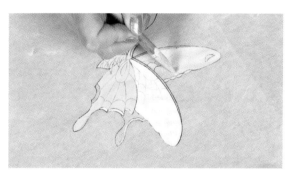

02 앞날개 전면은 호분에 군청을 아주 조금 섞어 칠한다. 가운데 날개는 호분으로, 뒷날개와 몸통은 황으로 칠한다.

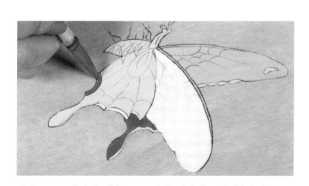

03 대자에 먹을 조금 섞어 뒷날개 끝을 칠한다.

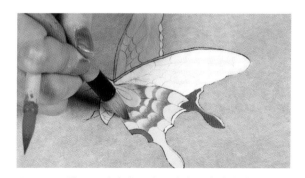

04 황주로 뒷날개 무늬를 가볍고 넓게 바림한다.

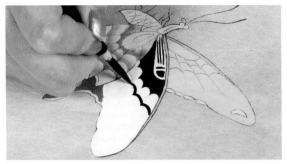

05 미감에 먹을 섞어서 가운데 날개의 무늬를 그린다.

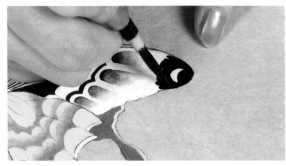

06 날개 윗쪽을 미간에 먹을 조금 섞어 넓게 칠하듯 바림한다.

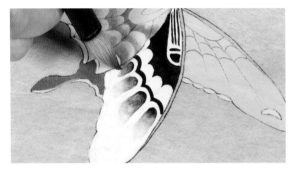

07 날개 바깥쪽을 타원형으로 연하게 바림한다.

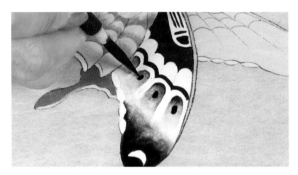

08 타원형으로 바림한 곳에 무늬를 찍는다.

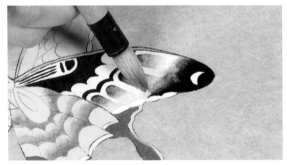

09 바깥쪽 일부분을 황으로 살짝 바림한다.

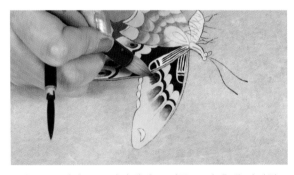

10 미감으로 앞날개의 무늬를 그린 후에 타원형으로 부드럽게 바림한다.

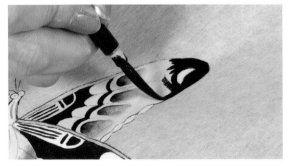

11 날개 끝자락도 미감으로 바림한다.

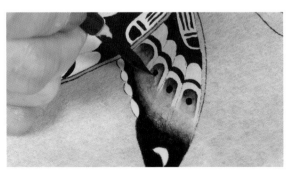

12 미감에 먹을 섞어서 날개 바깥쪽을 넓게 칠하듯 바림하고, 바림한 곳에 타원형으로 점을 찍는다.

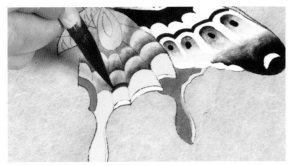

13 적대자에 먹을 섞어서 황주로 바림한 곳에 2차 바림을 한다. 이때 황주가 보이도록 짧게 바림한다.

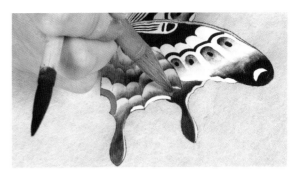

14 같은 색으로 꼬리도 위에서 아래로 바림한다.

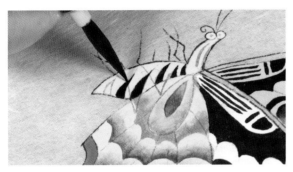

15 꼬리를 바림한 색에 먹을 조금 더 넣어 어두운 갈색을 만든 후 몸통의 무늬를 칠한다.

16 몸통 무늬를 칠한 색으로 뒷날개 끝자락을 칠한다.

17 같은 색으로 꼬리 끝을 한 번 더 바림하여 악센트를 준다.

18 황주로 몸통을 연하게 바림한다.

19 황주로 날개 끝의 라인을 진하게 그린다.

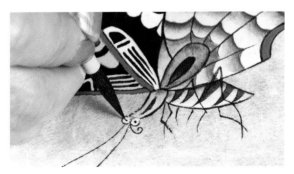

20 먹으로 가늘게 라인을 그리고 눈도 다시 찍어 완성한다.

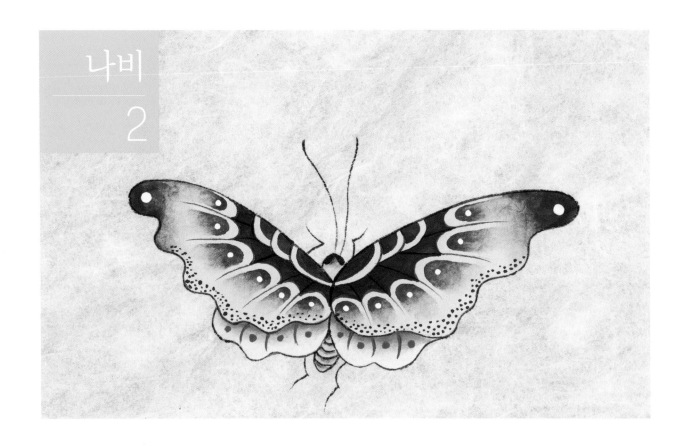

01　진한 먹으로 가늘고 섬세하게 밑그림을 그리고
아교포수해서 말린다.

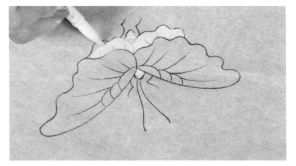

02　황에 호분을 조금 섞어 머리와 날개 뒷부분을 칠
한다.

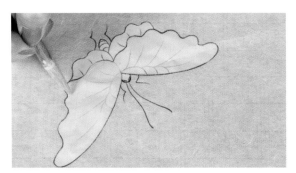

03　날개 윗부분은 호분에 군청을 아주 조금 섞어 흐
린 하늘색으로 칠한다.

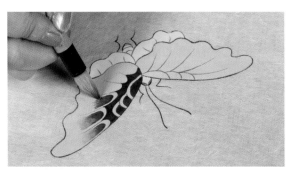

04　군청으로 무늬를 그리고 타원형으로 바림한다.

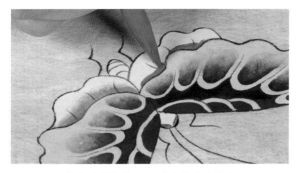

05 날개 아래를 황주로 가볍게 바림한다.

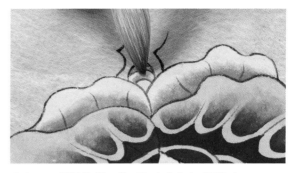

06 몸통은 황토색으로 마디마디 바림한다.

07 양쪽 날개 끝을 군청으로 바림한다.

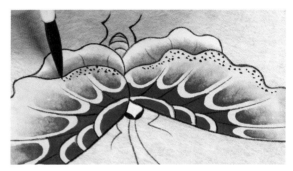

08 날개 끝을 바림했던 군청색으로 아랫부분에 점을 찍는다.

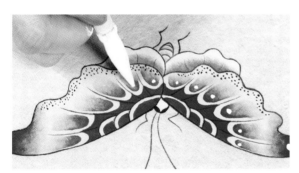

09 호분으로 날개에 점을 찍는다.

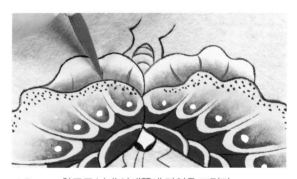

10 황주로 날개 아래쪽에 라인을 그린다.

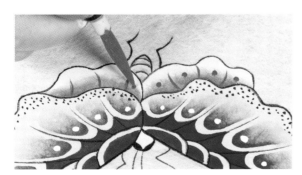

11 라인 사이에 황주로 점을 찍는다.

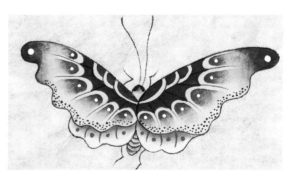

12 먹으로 라인을 가늘게 그려서 완성한다.

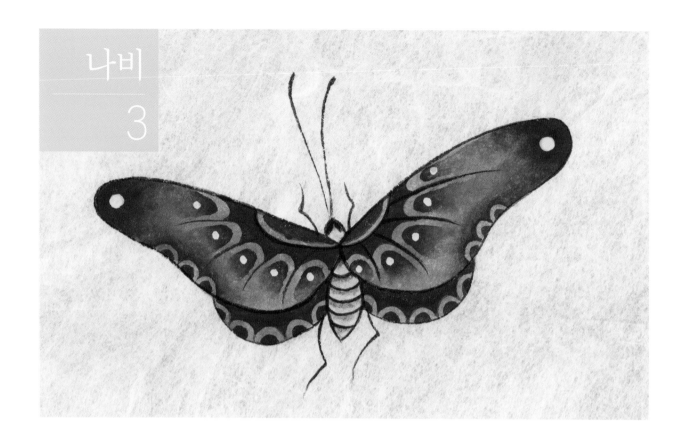

01 진한 먹으로 가늘게 그리고 아교포수해서 말린다.

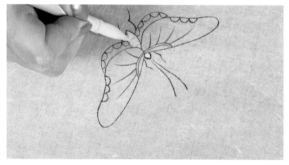

02 황으로 머리와 몸통을 칠한다.

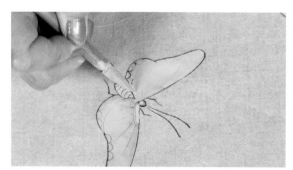

03 호분에 등자와 홍매를 아주 조금씩 넣어서 흐린
보라색으로 날개를 칠한다.

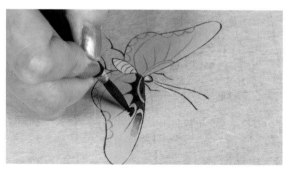

04 등자로 몸통의 곡선을 엷게 바림한다.

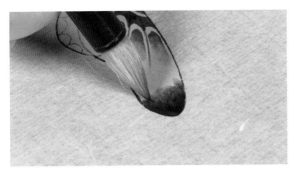

05 등자로 날개 끝을 넓게 바림한다.

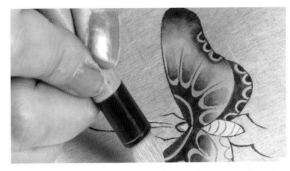

06 날개 끝은 반원을 그리듯 칠해주고, 그 위는 부드럽게 바림한다.

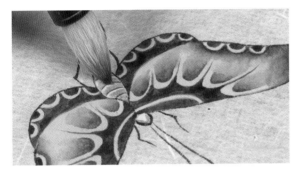

07 황황토로 몸통 마디를 칠하고 바림한다.

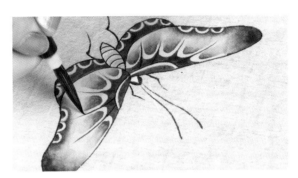

08 먹으로 선을 가늘게 다시 그린다.

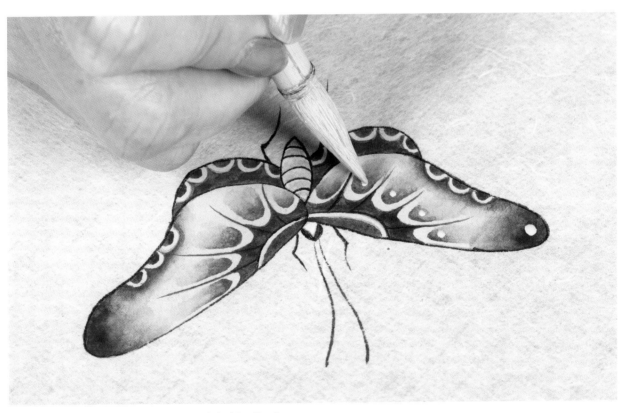

09 호분에 등자를 조금 섞어서 날개에 점을 찍는다.

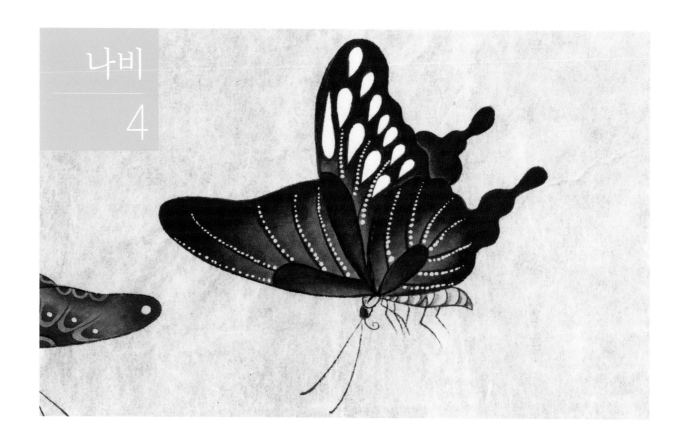

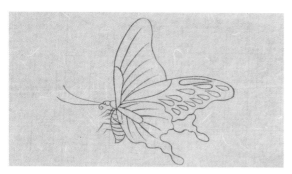

01 진한 먹으로 밑그림을 그리고 아교포수를 한다.

02 황으로 나비 몸통을 칠한다.

03 황황토에 적대자를 섞고 호분을 약간 넣어서 날
 개를 칠한다.

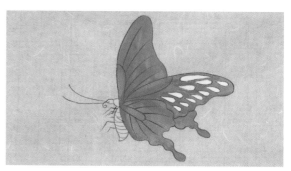

04 날개 가운데 물방울 무늬를 호분으로 칠한다.

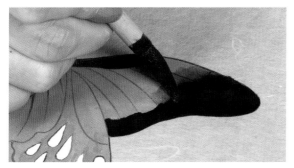

05 　적대자에 먹을 넣어서 진한 갈색을 만들어 날개 바깥을 진하게 칠하고 안으로 바림한다.

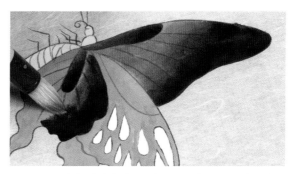

06 　날개 바깥과 같은 색으로 뒷날개도 밖에서 안으로 바림한다.

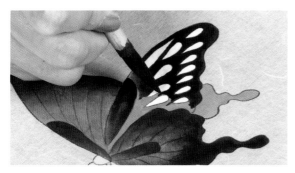

07 　같은 색으로 흰 무늬를 제외한 가운데 날개를 진하게 칠하고 밑에서부터 바림한다.

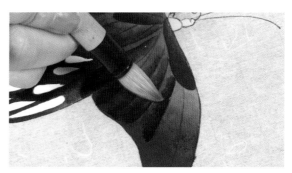

08 　앞선 과정과 같은 색으로 선을 따라서 앞날개를 한 번 더 칠하고 바림한다.

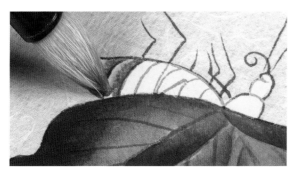

09 　같은 색으로 몸통 마디마다 바림한다.

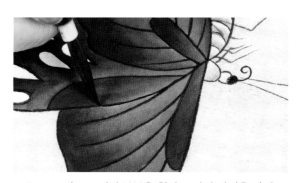

10 　먹으로 머리 부분을 칠하고 나비 라인을 다시 그린다.

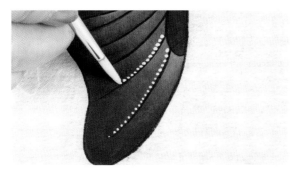

11 　황으로 안쪽부터 바깥쪽으로 선을 따라 진하게 점을 찍는다.

12 　마지막으로, 머리 부분을 먹으로 바림하여 완성한다.

부록

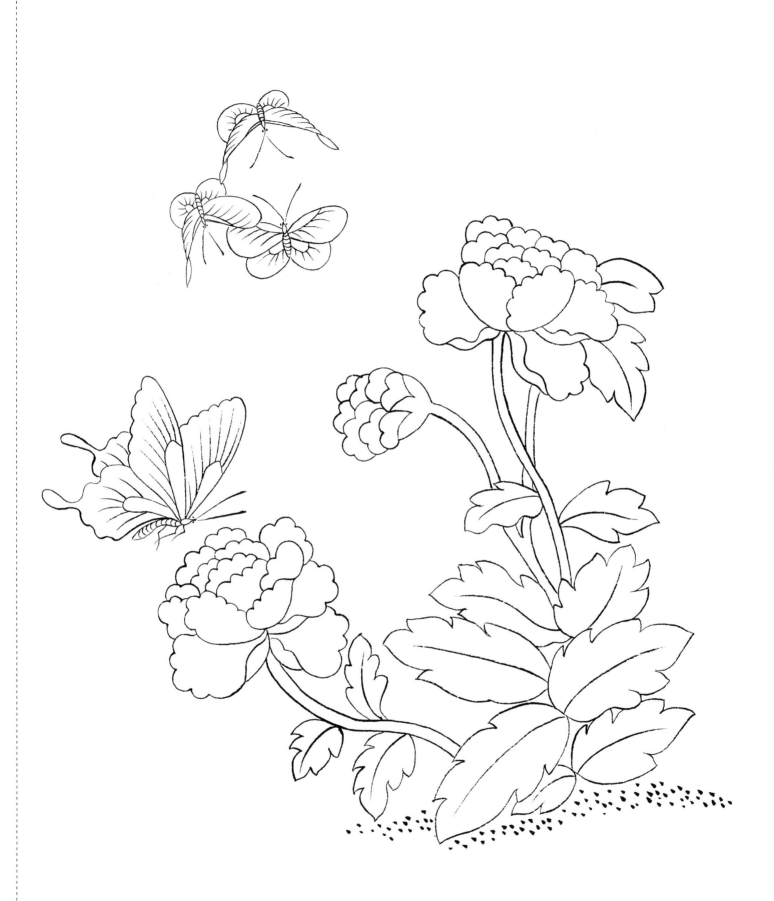

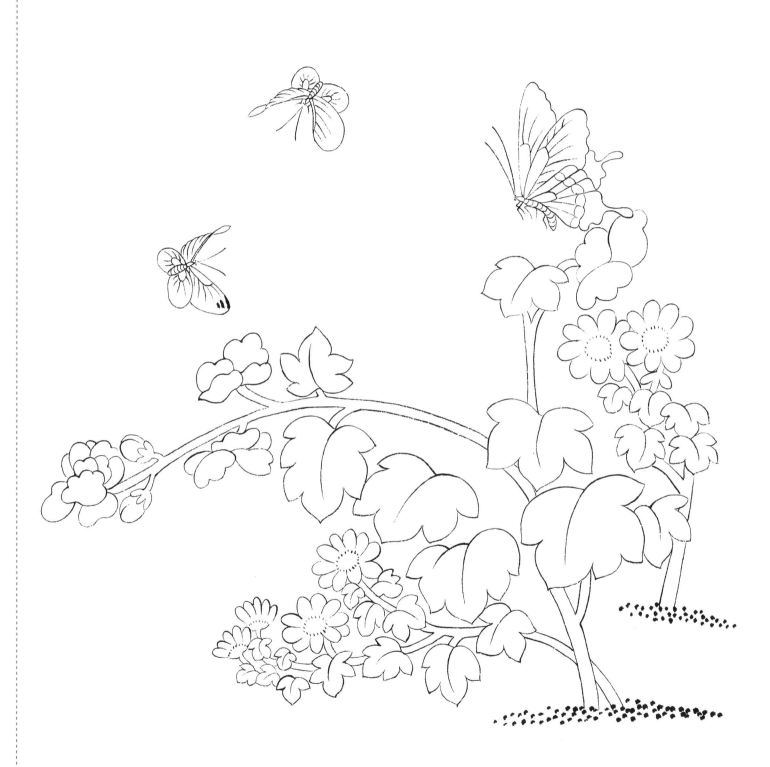

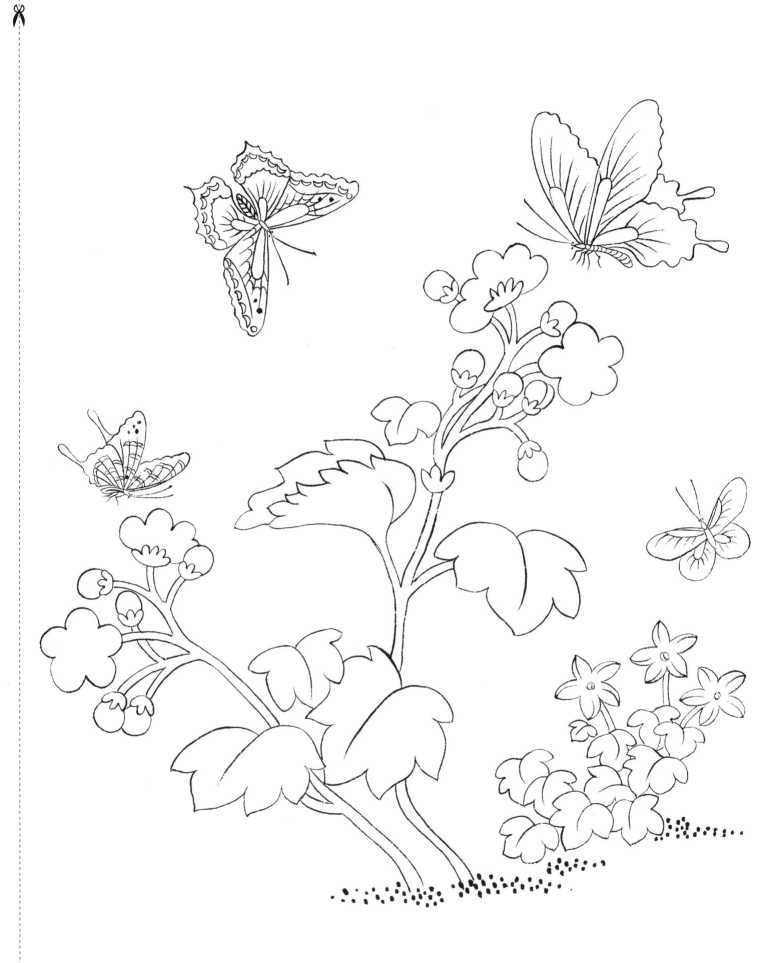

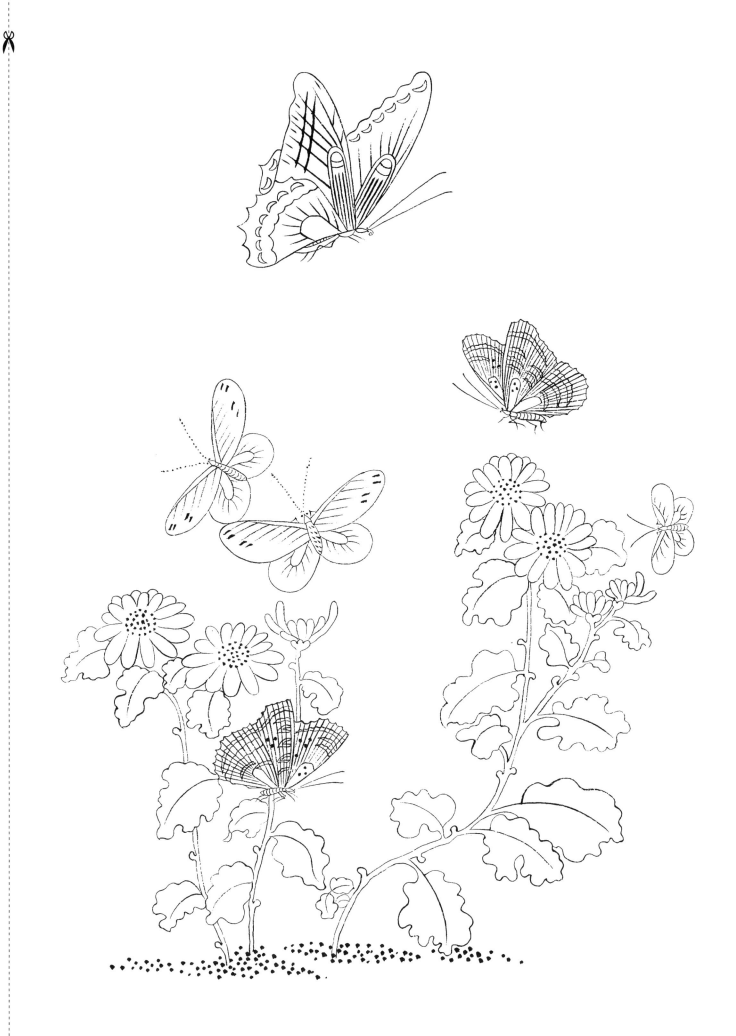

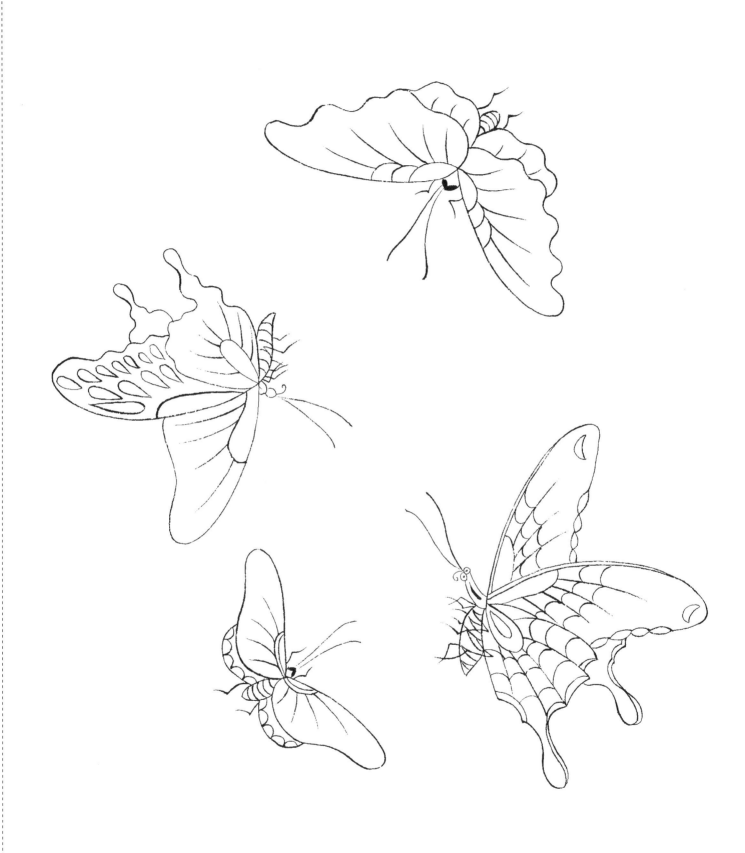

2019년 12월 10일 2쇄 인쇄
2019년 12월 10일 2쇄 발행

지은이. 남정예
펴낸이. 유정서
펴낸곳. 월간민화/(주)디자인민
주소. 서울시 종로구 돈화문로 62 영훈빌딩 4층
전화. 02-765-3812
팩스. 02-6959-3817
홈페이지. www.artminhwa.com
ISBN 979-11-966780-2-9

정가 20,000원